主编 杨华

编著 杨华

一年写春联

楷书 （修订版）

河南美术出版社

· 郑州 ·

图书在版编目（CIP）数据

过年写春联. 楷书／杨华编著. — 修订本. —郑州：河南
美术出版社，2018.11（2022.11 重印）
ISBN 978-7-5401-4509-5

I. ①过… II. ①杨… III. ①楷书－法书－作品集－中国－
现代 IV. ① J292.28

中国版本图书馆 CIP 数据核字（2018）第 246244 号

过年写春联·楷书

杨 华 编著

出 版 人 李 勇
主 编 杨 华
责任编辑 庞 迪
责任校对 敖敬华
装帧设计 庞 迪
出版发行 河南美术出版社
地址：郑州市郑东新区祥盛街 27 号
电话：（0371）65788152
制 作 河南金鼎美术设计制作有限公司
印 刷 郑州新海岸电脑彩色制印有限公司
开 本 787 毫米 ×1092 毫米 1/16
印 张 6
字 数 45 千字
版 次 2018 年 11 月第 1 版
印 次 2022 年 11 月第 8 次印刷
书 号 ISBN 978-7-5401-4509-5
定 价 25.00 元

关 于 春 联

春联也叫"门对""春贴""对联""对子"。它以工整、对偶、简洁、精巧的文字描绘时代背景，抒发美好愿望，是我国特有的一种文学形式。每逢春节，无论城市还是农村，家家户户都要精选一副大红春联贴于门上，为节日增加喜庆气氛。

中国最早的春联相传出自五代后蜀国君孟昶。《宋史·西蜀孟氏》记载："（孟昶）每岁除，命学士为词，题桃符，置寝门左右。末年，学士幸寅逊撰词，昶以其非工，自命笔题云：'新年纳余庆，嘉节号长春'。"大意是：新年享受着先代的遗泽，佳节预示着春意常在。这就是春联的雏形。

过年贴春联的民俗起源于宋代，并在明代开始盛行。据《簪云楼杂说》载，明太祖朱元璋酷爱对联，不仅自己挥毫书写，还常常鼓励臣下书写。有一年除夕，他传旨："公卿士庶家，门上须加春联一副。"后太祖微服出巡，看见各家张贴的春联十分高兴。当他行至一户人家，见门上没有春联，便问何故。原来主人是个杀猪的，正愁找不到人写春联。朱元璋当即挥笔写下了一副内容为"双手劈开生死路，一刀割断是非根"的春联送给了这户人家。从这个故事中可以看出朱元璋对春联的大力提倡，也正是因为他的身体力行，才推动了春联的普及。

到了清代，春联的思想性和艺术性都有了很大提高。梁章钜所撰《楹联丛话》对楹联的起源及各门类作品的特色都一一做了论述，其中就专门提到春联。可见春联在当时已成为一种文学艺术形式。

常见的春联，根据其使用场所与位置的不同，可分为门心、框对、横批、春条、斗斤等。"门心"贴于门板上端中心部位；"框对"贴于左右两个门框上；"横批"贴于门楣的横木上；"春条"是

根据不同的内容，贴于相应位置的单幅文字，如过年时在庭院里贴的"抬头见喜""出入平安""恭喜发财"等；"斗斤"，也叫"门叶"，为菱形，多贴在家具、单扇门或影壁上，春节时大家喜欢贴的"福"字，就属于"斗斤"。

春节贴"福"字，是我国民间由来已久的风俗。据《梦粱录》记载："岁旦在迩，席铺百货，画门神桃符，迎春牌儿。""士庶家不论大小家，俱洒扫门闾，去尘秽，净庭户，换门神，挂钟馗，钉桃符，贴春牌，祭祀祖宗。"文中的"春牌"即写在红纸上的"福"字，"福"字代表的是"幸福""福气""福运"。民间还有将"福"字精描细作成各种图案的，图案有寿星、寿桃、鲤鱼跳龙门、五谷丰登、龙凤呈祥等。春节贴"福"字，无论是现在还是过去，都寄托了人们对幸福生活的向往，也是对美好未来的祝愿。

俗话说："一年之计在于春。"在人们的传统观念里，一年中有个好的开端是最惬意、最吉利的事。无论在过去的一年里有什么高兴、得意的事，还是有什么不如意的事，总是希望未来的一年过得更好。因此，在新春即将到来之时，贴春联恰好可以表达这种美好愿望。加之我国人民自古就有乐观向上的精神，寄希望于未来，祈盼未来自己会有好运。于是人们借助于春联表达对即将过去的一年的欣喜和幸福的心境，以及对新的一年的期盼与厚望。

民间有"腊月二十四，家家写大字"的说法，随着中国传统文化的复兴，过年写春联已经成为一种时尚。中国人过春节讲究喜庆、吉利、热闹，人们在春节期间吃好的、喝好的、穿新衣、放鞭炮、走亲访友等，这体现了人们对美好生活的向往，而写春联恰恰暗合了这一点。

本套图书共十六册，每册收录八十余副广大人民群众喜闻乐见的春联。我们邀请著名书法家杨华（楷书）、范彦奎（行书）、王应科（隶书）、陈泓凌（篆书）分别用四种字体精彩演绎，邀请鞠闻天（《张迁碑》）、范彦奎（米芾行书）、蒯奕池（王羲之行书、《曹全碑》）、杨德明（褚遂良楷书）、鲁凤华（欧阳询楷书）、刘善军（颜真卿楷书）、罗锡清（智永楷书、苏轼行书、赵孟頫楷书、赵孟頫行书、王铎行书）对不同字体分别进行精彩组合。希望这套书能为中国传统的春节文化增添一笔浓重的"中国红"。

杨　华

目录

1	2	3	4	5	6	7
春色寄梅舒白玉 莺声催柳绽黄金	窗含春色墨生艳 笔吐真情诗出新	静研古墨试听香	爱看春山疑读画 山光入座画屏开	春色盈庭红锦丽 年光原不在声歌	春色自来无境界 德门庆衍福无疆	大地阳回春有脚 春风瑞色气调梅 大有丰年云集锦

8	9	10	11	12	13	14	15	16
到处平安歌令旦 大家欢喜过新年	居有芳邻德不孤	地无寒谷春常在	冬至梅花呈白玉 春来柳絮发黄金	发财地八方进宝 开福门四季平安	风和日丽花争笑 水绿山青鸟竞歌	五色祥云增景福 一轮春日放红光	五色云开天咫尺 九华春在座中央	心羡河阳春似锦 胸吞云梦气如虹 惜花意欲春常在 落笔乃与天同功

17	18	19	20	21	22	23	24	25
沽酒早知佳节至 读书须趁少年时	国呈盛事随春报 梅映祥光贺岁开	怀若竹虚临曲水 气同兰静在春风	阶除晓入风云气 户牖春生翰墨香	阶前尺地容人借 天外三峰为我留	金玉满堂春常在 鸿福齐天日永明	锦里花开春富贵 远山梅放玉玲珑	九天日月开新运 万国笙歌醉太平	满屋诗书添丽景 盈门桃李笑春风

26	27	28	29	30	31	32	33	34
门迎晓日财源广 户纳春风吉庆多	民乐富年歌善政 国昌鸿运祝长春	年丰人寿家家乐 春到花开处处耕	新春福旺迎好运 佳节吉祥开门红	一树梅香舒腊雪 几番花信报春风	一夜东风苏万物 九天甘露润群生	映日奇花红锦绚 连天芳草绿茵铺	千祥云集家声远 百福年增世业长	全家欢乐春来早 老少祥福庆寿高

35	36	37	38	39	40	41	42	43
群书博览春中景 一室尽观世外天	人逢治世居栖稳 时际阳春气运新	人杰地灵兴大业 物华天宝著文章	日暖池水初破玉 阳回庭柳遍垂金	坐对贤人气静闲 室临春水幽怀朗	四季平安原是福 一堂和煦便成春	天将化日舒清景 室有春风聚太和	天上明月千里共 人间春色九州同	天增岁月人增寿 春满乾坤福满门

44	45	46	47	48	49	50	51	52
文治光华觇国粹 书香蓬勃见天心	春舍画意绘新天 雨润诗情吟壮景	春风满座畅幽怀	云华自日边涌出 凤历从天上传来	白鹤飞来万户寿 金鸡唤醒五湖春	春风万里山山绿 旭日一轮处处红	春来也龙虎变化 时至矣桃李芳菲	东风旭日千家暖 瑞雪红梅万户春	阶前春色浓如许 户外风光翠欲流

53	54	55	56	57	58	59	60	61
瑞日芝兰光甲第 春风棠棣振家声	万里曙光归物外 五更春信到人间	洗砚新添三尺水 藏书又布五重峰	胸藏万汇凭吞吐 笔有千钧任翕张	云开丘壑千峰出 春入郊原万象新	春临大地花开早 福满人间喜事多	海纳百川呈瑞彩 天开万里醉春风	青山不墨千秋画 绿水无弦万古琴	青山不语花含笑 流水无声鸟作歌

62	63	64	65	66	67	68	69	70
青山含翠藏画意 春雨洒珠润诗情	去岁曾穷千里目 今年更上一层楼	盛世有逢皆乐事 春城无处不飞花	时雨送来千里绿 春光不让一人闲	喜居宝地千年旺 福照家门万事兴	又是一年春草绿 依然十里杏花红	鱼游春水纳余庆 鸡唱曙光逢吉祥	山河有幸花争放 天地无私春又归	松竹梅岁寒三友 桃李杏春风一家

71	72	73	74	75	76	77	78	79
春风大雅能容物 秋水文章不染尘	风吹杨柳千条绿 日照桃花万朵红	瓶花落砚香归字 风敲竹窗韵入书	啸东风扬蹄千里骏 瞻北斗振翮九霄鹏	秋为人清庭下新生月 春与天接山上有停云	山清水秀风光日日丽 人寿年丰喜事天天增	腊尽春归山村添喜气 牛肥马壮门户沐春风	春风引紫气一元复始 大地发春华万物更新	红旗舞东风五湖似画 瑞雪兆丰年四海皆春

80	81	82	83	84~88	89~90
春风拂大地绿水长流 瑞气满神州青山不老	红日无私温暖五湖四海 春风有情映绿万水千山	天地有情日月常新春不老 古今无尽江河永清水长流	心有三爱奇书骏马佳山水 园栽四物青松翠竹洁梅兰	盛世春风 春满人间　春临大地　闻鸡起舞 瑞满神州　吉祥门第　福寿康宁 春满神州　春来时至　万事如意 万象更新　富贵平安　福寿光华 百花齐放　运际升平　五云捧日 福寿安康　风和日丽　春风入户 盛世祥光　吉庆盈门　鸿运长春 新春大吉　天地同春　四季平安	鸾凤和鸣 招财进宝 福　春　喜 寿

2

春色寄梅舒白玉
莺声催柳绽黄金

窗含春色墨生艳

笔吐真情诗出新

2

爱看春山疑读画

静研古墨试听香

春色盈庭红锦丽

山光入座画屏开

春色自来无境界
年光原不在声歌

大地阳回春有脚
德门庆衍福无疆

大有丰年云集锦

春风瑞色气调梅

到處平安歌令旦

大家歡喜過新年

到处平安歌令旦

大家欢喜过新年

地无寒谷春常在

居有芳邻德不孤

冬至梅花呈白玉

春来柳絮发黄金

发财地八方进宝

开福门四季平安

风和日丽花争笑
水绿山青鸟竞歌

五色祥云增景福
一轮春日放红光

五色云开天咫尺
九华春在座中央

惜花意欲春常在
落笔乃与天同功

心羨河陽春似錦
胸吞云梦气如虹

沽酒早知佳節至

读书须趁少年时

国呈盛事随春报

梅映祥光贺岁开

怀若竹虚临曲水
气同兰静在春风

阶除晓入风云气
户牖春生翰墨香

阶前尺地容人借
天外三峰为我留

金玉满堂春常在

鸿福齐天日永明

锦里花开春富贵

远山梅放玉玲珑

九天日月开新运
万国笙歌醉太平

満屋诗书添丽景

盈门桃李笑春风

门迎晓日财源广
户纳春风吉庆多

民樂富年歌善政

國昌鴻運祝長春

民乐富年歌善政

国昌鸿运祝长春

年丰人寿家家乐
春到花开处处耕

新春福旺迎好运

佳节吉祥开门红

一树梅香舒腊雪
几番花信报春风

30

一夜东风苏万物
九天甘露润群生

映日奇花红锦绚

连天芳草绿茵铺

千祥雲集家聲遠

百福年增世業長

33

全家歡樂春來早
老少祥福慶壽高

群书博览春中景
一室尽观世外天

時際陽春氣運新

人逢治世居樓穩

人逢治世居栖稳
时际阳春气运新

物華天寶著文章

人傑地靈興大業

日暖池水初破玉
阳回庭柳遍垂金

38

室临春水幽怀朗

坐对贤人气静闲

四季平安原是福
一堂和煦便成春

天将化日舒清景

室有春风聚太和

天上明月千里共
人间春色九州同

42

天增岁月人增寿

春满乾坤福满门

文治光华觇国粹
书香蓬勃见天心

雨润诗情吟壮景

春舍画意绘新天

远岫当窗呈秀色

春风满座畅幽怀

雲華自日邊湧出

鳳歷從天上傳來

云华自日边涌出

凤历从天上传来

白鹤飞来万户寿

金鸡唤醒五湖春

春风万里山山绿

旭日一轮处处红

春来也鱼龙变化

时至矣桃李芳菲

東風旭日千家暖
瑞雪紅梅萬戶春

东风旭日千家暖
瑞雪红梅万户春

阶前春色浓如许
户外风光翠欲流

瑞日芝蘭光甲第
春風棠棣振家聲

萬里曙光歸物外

五更春信到人間

万里曙光归物外

五更春信到人间

洗硯新添三尺水

藏書又布五重峰

胸藏萬彙憑吞吐

笔有千钧任翁张

云开丘壑千峰出

春入郊原万象新

春临大地花开早
福满人间喜事多

海纳百川呈瑞彩

天开万里醉春风

青山不墨千秋画

绿水无弦万古琴

青山不语花含笑

流水无声鸟作歌

青山含翠藏画意

春雨洒珠润诗情

去岁曾穷千里目

今年更上一层楼

盛世有逢皆乐事
春城无处不飞花

64

时雨送来千里绿
春光不让一人闲

喜居宝地千年旺
福照家门万事兴

又是一年春草绿
依然十里杏花红

鱼游春水纳余庆

鸡唱曙光逢吉祥

山河有幸花争放

天地无私春又归

松竹梅岁寒三友

桃李杏春风一家

春风大雅能容物
秋水文章不染尘

风吹杨柳千条绿

日照桃花万朵红

72

瓶花落硯香歸字

風敲竹牕韻入書

啸东风扬蹄千里骏
瞻北斗振翮九霄鹏

秋为人清庭下新生月
春与天接山上有停云

山清水秀风光日日丽

人寿年丰喜事天天增

腊尽春归山村添喜气
牛肥马壮门户沐春风

春风引紫气 一元复始
大地发春华万物更新

红旗舞东风五湖似画

瑞雪兆丰年四海皆春

瑞气满神州青山不老
春风拂大地绿水长流

红日无私温暖五湖四海
春风有情映绿万水千山

天地有情日月常新春不老
古今无尽江河永清水长流

心有三爱奇书骏马佳山水

园栽四物青松翠竹洁梅兰

新春大吉

天地同春

四季平安

盛世祥光

吉庆盈门

鸿运长春

福寿安康

风和日丽

春风入户

百花争春

运际升平

五云捧日

万象更新

富贵平安

福寿光华

春满神州

春来时至

万事如意

瑞满神州

吉祥门第

福寿康宁

春满人间

春临大地

闻鸡起舞

盛世春风

招财进宝

寿

鸾凤和鸣

福

春

喜